ROLANDO C. BLANCO PASCUAL

ENTRE VERSOS Y MOLINOS

SONETILLOS,
REDONDILLAS,
DÉCIMAS,
CUARTETAS
Y SEXTILLAS.

ENTRE VERSOS
Y MOLINOS

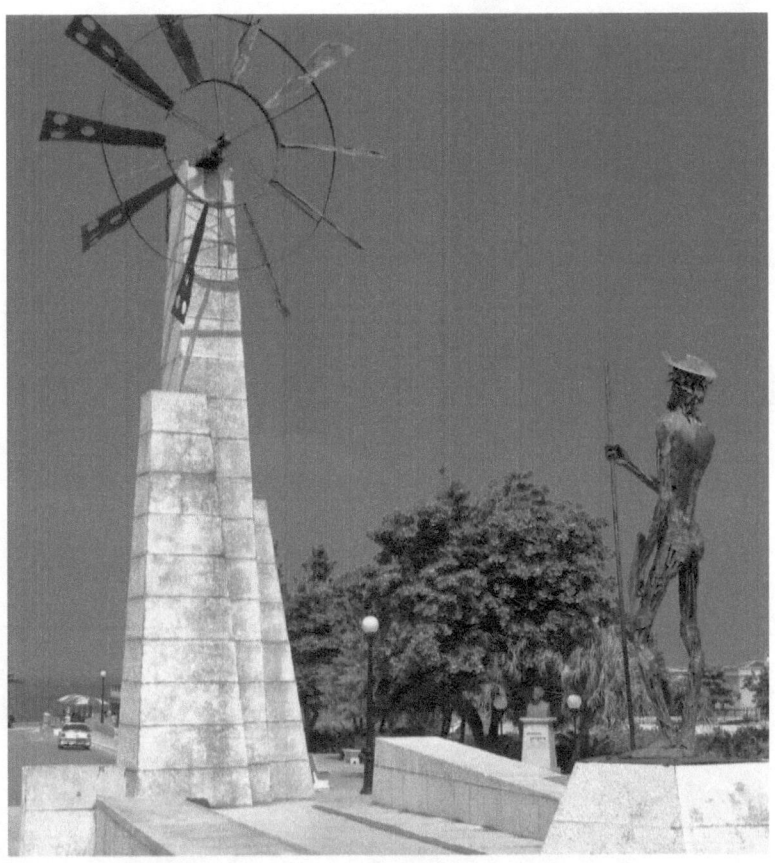

Las aspas del gigantesco Molino y el Quijote de La Mancha de Puerto Padre, Cuba, desafían la brisa del malecón de la bella ciudad de los Molinos, frente a las limpias aguas del Océano Atlántico, gracias al ingenio de los escultores Pedro Escobar y Elvis Báez.

Editado por Irvin Guerra.
Diseño de portada por Irvin Guerra.
Fotografía tomada del blog Gaspar, El Lugareño.

Para contactar con el editor:
irvinguerra@outlook.com
www.facebook.com/irvinguerraa

DEDICATORIA:

A mi hermano Pepe Blanco.
A mi madre Margarita.
Al Viejo Blanco: mi Padre.
A mis seres queridos.

Quiero agradecer especialmente al joven **Irvin Guerra** la seriedad y entusiasmo con que ha afrontado éste reto donde me ha arrastrado literalmente con su ímpetu. Gracias infinitas.
Mi eterno agradecimiento a la poetisa **Juany Hernández** fuerza motora y capaz de lograr que el sueño se haga realidad.
Les pido disculpas por no encontrar las palabras adecuadas para demostrarles mi profundo agradecimiento. Gracias. Gracias por siempre.

CONTENIDO

DEDICATORIA	7
SONETILLOS	15
CONCEPTO	17
TALLADOR DE AMANECERES	19
POR TENERTE	20
NOTA EXTRAVIADA	21
NO ME PIDAS QUE TE QUIERA	22
PUPILA IMPERIOSA	23
AMORES EN FACEBOOK	24
SEMBRANDO ROSAS	25
TEMIBLE	26
SUEÑOS EN UNA BOTELLA	27
CUERPOS MUDOS CANTANDO	28
TU BOCA	29
YO ME QUEDO CON ELLA	30
MORBOSOS	31
LA ESCAPADA	32
ESTRENADA	33
PENTAGRAMA	34
COMO UNA BARRAGANA	35

SOY TIERRA QUE DA Y NO TOMA	36
MI VERSO	37
VERSOS QUE MURMULLO	38
HURGANDO	39
LA LÁGRIMA	40
FRUTO PROHIBIDO	41
ODA A LA BRISA	42
BUSCANDO ABRIGO	43
VIVOS QUE HAN MUERTO	44
EL TRAIDOR	45
SUAVE ESTRIBILLO	46
MITO	47
COLIBRÍ AMIGO	48
EL TOMEGUÍN	49
REDONDILLAS	51
CONCEPTO	53
LA DAMA Y EL AUTOR	55
LA POETISA	56
LA MUSA	58
APRESANDO UN SUSPIRO	60
INGRÁVIDO	61
OBVIANDO AMORES	63

CON CADA FIBRA	64
HAY AMORES	65
EL BARDO	66
SÁDICO	67
EL CAFÉ	68
LA BELLA Y EL MAR	69
LLUEVE	70
AMIGOS	71
DE AMORES	72
AMOR AJENO	74
TODOS PODEMOS AMAR	75
DE LA VIDA Y DE LA MUERTE	76
TU LÁGRIMA	77
AÑORANZAS PATRIAS	78
MI CORAZÓN EXTRAÑA	80
VERSO Y ORUGA	82
SABIA NATURALEZA	83
RECONCILIACIÓN	84
REGALANDO VERSOS	85
EL TONTO Y LA PENA	86
UNÍSONO PALPITAR	87

DÉCIMAS 89

CONCEPTO	91
CLARO #1 (Décima espinela)	93
CLARO #2 (Décima espinela)	94
CLARO #3 (Décima espinela)	95
CANTARES EGREGIOS (Décima espinela)	96
FUISTE (Décimas espinela)	97
EL SECRETO DE LA SONRISA (Décimas espinela)	98
MELODÍA TRAVIESA (Décimas espinela)	99
MI GATO Y LA ZORRA (Décimas espinela)	100
EL TIEMPO MIDO Y RECOJO	102

CUARTETAS — 105

CONCEPTO	107
LA BAILARINA	109
LA MAGIA DEL POETA	111
QUÉDATE	113
FRENTE AL ESPEJO	114
VERSO MIGRATORIO	115

SEXTILLAS — 117

CONCEPTO	119
INTUICIÓN (Sextillas correlativas)	121
OSADO BESO (Sextillas correlativas)	122
SUEÑOS DE ALMOHADAS (Sextillas correlativas)	123

AMOR IMPOSIBLE (Sextillas correlativas) 125

URGE LA VIDA (Sextilla) 126

EL AMOR ENVICIA Sextillas paralelas (2 Octosílabos – 1 tetrasílabo) 127

INVOCANDO Sextillas paralelas (2 Octosílabos – 1 tetrasílabo) 129

Sonetillos

CONCEPTO:

Composición poética formada por catorce versos de arte menor, generalmente octosílabos, y rima consonante, que se distribuyen en dos cuartetos y dos tercetos.

También, es el nombre que recibe el soneto de arte menor, es decir, cuyos versos tienen ocho o un número inferior de sílabas. Es una composición poética bastante infrecuente en la literatura castellana. Aunque existen ejemplos aislados desde el siglo XVII, y en el XVIII Tomás de Iriarte utilizó sonetos en versos octosílabos para algunas de sus fábulas, es sobre todo a partir del Modernismo cuando se utiliza esta variante del soneto; en el siglo XXI algunos autores continúan con esta forma sin alterar su organización principal. Un ejemplo conocido es el poema llamado Benditas Serpientes, del naturalista y escritor venezolano Iván Arenas Vargas en el libro La Historia en un Soneto.

Le estructura más usada es:
Dos cuartetos que rimen ABBA.

TALLADOR DE AMANECERES

Amalgama de colores
revueltos en la cabeza,
dan luz y mucha destreza
fustigan nuevos amores.

Mis labios piden implores
por un amor con grandeza
que elimine la torpeza
y evapore los pudores.

Trashumante soñador
voy lúcido en los placeres
dando a la vida esplendor.

Talismán de mis deberes,
brioso y sensual bruñidor:
voy tallando amaneceres.

POR TENERTE

Compongo para tenerte,
con los más sensibles versos.
Entre pájaros dispersos
mi deseo es convencerte.

Cada letra nos pervierte
contrariando los adversos
uniendo los universos
si el mayor deseo es verte.

Inundado en poesía,
rugiendo con alma fuerte
voy lejos de la agonía.

Cuando el sentir se revierte,
desafina la armonía
porque no puedo tenerte.

NOTA EXTRAVIADA

Vaga extraviada una nota
en arpegios conocidos,
por los pasillos perdidos
va una melodía rota.

El pentagrama va y rota
en círculos confundidos,
por lastimosos y heridos
son la frecuencia que agota.

Pierde la armonía brillo
cuando se hace recurrente
con repetido estribillo.

La razón está latente
por un motivo sencillo:
llorar un amor ausente.

NO ME PIDAS QUE TE QUIERA

Cuadricularé la pena
oculta entre mí dolor
consumirá su valor
callada, cual pena ajena.

No asumiré mi condena,
enconada en su pudor
le restaré su color
por tanto que me enajena.

No flamea tu estandarte,
ni existo entre tu quimera.
Libre, puedes escaparte.

Porque de cualquier manera
si no me es posible amarte;
¡No me pidas que te quiera!

PUPILA IMPERIOSA

Me calma si estoy hambriento,
tu pupila y me consume.
¡Jamás por ello presume
cuando mitiga al sediento!

Intrincado en verso aviento
la esencia de su perfume
donde la sabia es cardume
en la puerta sin tormento.

Palpitan en su retina
los placeres que domina
entre poder y reversos.

Sentencia viejos quebrantos,
ahuyenta los espantos;
los convierte en suaves versos.

AMORES EN FACEBOOK

No acierto que responder
a un mensaje o comentario
por un amor arbitrario
ante esa bella mujer.

Quedo lerdo sin querer
con su sentir solidario
desarma a un bravo Templario
si amor le da de beber.

Mi mente atada no atina
si en la red veo su foto
con esa faz que ilumina.

Tiene fragancia de loto
que perfuma cada esquina
dejando el corazón roto.

SEMBRANDO ROSAS

Luz de proa en día brioso
que a mi ventana se aferra
con una fuerza que aterra
por lúcido y luminoso.

Yo escojo el bosque frondoso.
Detesto la voraz guerra
toda la maldad que encierra,
prefiero el cielo fastuoso.

Mato los sentires vanos,
no son formas primorosas
que ofrendar a mis hermanos.

Algunas almas odiosas
vierten maldad con sus manos
mientras voy sembrando rosas.

TEMIBLE

Me escapo entre la hendidura
por donde tu alma suspira,
mi cerebro dócil gira
abrazando tu escultura.

Morbo con sana frescura,
la risa suave conspira
el cerebro sobregira
ataviado de locura.

Temible salto el vergel
protector de la armadura
que guarda delicia y miel.

Arriesgo hasta la cordura
cuando se eriza la piel
si me escondo en tu cintura.

SUEÑOS EN UNA BOTELLA

Circula en una botella
cándido y ardiente sueño
desafiando en sabio empeño
tozudez de una doncella.

Entre luz propia destella
intolerante y risueño
para romper el diseño
que entorpece y atropella.

Entre lúcidos reflejos
bota lejos la congoja
entre picos de abadejos.

Con el esfuerzo sonroja
su rostro contra el espejo
por la rosa que deshoja.

CUERPOS MUDOS CANTANDO

Me atas entre posiciones
que mi reverso consumen
esos reflejos resumen
fuerza entre las intenciones.

Verbo erguido en emociones
por el corto espacio asumen,
van presurosas, presumen
sexo ávido en contorsiones.

La pose va lubricando
la rutina entre la unión
con la cintura entonando.

Cándida espuma bailando;
fluye interna sensación
de cuerpos mudos cantando.

TU BOCA

Esta penumbra que azota
cuando la pasión desboca
se convierte en ruda broca
y es ave con ala rota.

Este sentir alborota,
busca y con fuerza convoca
si la tristeza derroca
cuando el cielo se encapota.

Sumergido en la distancia
toda el alma se disloca
sin percibir tu fragancia.

Me conmueve, me sofoca
y me hundo en la intolerancia
por querer besar tu boca.

YO ME QUEDO CON ELLA

Yo quedo amarrado en ella
aunque quiera atornillarme,
sin temer que quiera atarme
con el brillo de su estrella.

Versos en una botella
girando para doparme
sin la cordura rasgarme,
palpitan como centella.

Van suspiros de su piel
congelando mis rodillas
lubricando en suave miel.

Tal si fueran de papel
crujen mis dos pantorrillas
colgadas en su dintel.

MORBOSOS

Enredado en tu cabello
yo me siento enardecido,
puedo sentirme vencido
si suspiras en mi cuello.

Voy bajando sin resuello
por las formas complacido,
y trabaja el perno erguido
esculpiendo su audaz sello.

Es sorpresa amanecer
con las manos anudadas
y sin nada que esconder.

Entre apetencias saciadas
vamos con morbo a prever
las próximas madrugadas.

LA ESCAPADA

Me despojo mi armadura
cuando la siento llegar
sin apenas resollar
le arranco toda envoltura.

Le tomo por la cintura,
y los cuerpos a vibrar.
Delicia es contorsionar
con la atezada escultura.

En ristre ataca mi lanza
va soez y bien frotada
cuando su clímax alcanza.

Entre sabia derramada
equilibro la balanza
en tan fortuita escapada.

ESTRENADA

En sus formas estoy preso,
trashumante soñador
le regalo una bella flor
cultivo el suave embeleso.

Voy como un niño travieso,
exhorto a sembrar amor
inundado de candor
con un atrevido beso.

De amor tiembla temerosa
la anhelada piel de encaje
sabe a recién estrenada.

Brilla radiante y hermosa
tras el consumado ultraje
en cama desordenada.

PENTAGRAMA

Viertes notas a exceder
cuando el cuerpo desentona;
me arrastra y me conmociona
al ritmo de converger.

Con arduo sexo torcer
mi cuerpo si no razona
con magia sobria blasona
gritar de inmenso placer.

Va cada cuerda en su nota,
arreglando el pentagrama.
Sutil, la sensación brota.

Fluyendo suave la trama,
con cada gesto una nota,
gimiendo, la nota clama.

COMO UNA BARRAGANA

(Sinónimos de Barragana: Concubina, Amante)

Quiebra su olor a manzana
cuando a mi lado despierta
mi pluma se pone alerta
y dibuja la mañana.

Llega en el olor que emana
sin abrir la vieja puerta
y levanta la compuerta
como mi fiel cortesana.

Contonea cual campana
cuando se yergue dispuesta
y en sus manos la botana.

Conquista suave la Habana
y me despierta y se acuesta
tal si fuera barragana.

SOY TIERRA QUE DA Y NO TOMA

Soy un águila inconforme,
si entre agrios buitres desando
cuando atacan voy armando
una defensa uniforme.

Si necesitan informe
y van a atacar, ¡andando!
Mi verbo va fusilando
por ver mi salud conforme.

Soy amigo del que toma
mi mano en claro pensar
con brisa sobre la loma.

Soy como fuego que asoma
y no puedes doblegar
soy tierra que da y no toma.

MI VERSO

Sensible me he refugiado
detrás de verdes pestañas
donde miro las entrañas
y el tiempo desperdiciado.

Un refugio delicado
intento construir sin mañas
porque no ando entre campañas
evitando un altercado.

Mi verso no es para esclavos
y aunque sea flagelado
se repite altivo y brota.

Es lenguaje entre los bravos,
brinda apoyo desbordado
aunque tenga el alma rota.

VERSOS QUE MURMULLO

Tengo frases olvidadas
que no quisiera decir
por ello voy a insistir
que no sean aclaradas.

Las he dejado aparcadas
por si debo maldecir
aunque no me agrada herir
a veces son provocadas.

Mantengo intacto mi orgullo
que a muchos puede costar
por ser tan frágiles capullos.

Mientras, a veces zambullo
y en paz me voy a acostar
entre versos que murmullo.

HURGANDO

Vagan rostros adheridos
entre mieles deseadas
en gargantas olvidadas
y deseos prohibidos.

Semblantes que están perdidos
por promesas dislocadas
y con manos muy cansadas
hurgan entre los mentidos.

Escapa un verso interior
como aquel verbo imposible
cuando ha marchado el amor.

El viento va aborrecible
y arrastra la bella flor
con impacto imperceptible.

LA LÁGRIMA

Con fuerte dolor que agota
salta frágil, torturada
nubla la sensual mirada
por donde rebelde brota.

Desciende suave su cota
llevando la savia amada
entre la carga pesada
en la sensible alma rota.

Aturdida y temeraria
expresa su desconsuelo
con la figura corsaria.

Gorjea como ave en celo
en embestida suntuaria
y se estalla contra el suelo.

FRUTO PROHIBIDO

Con voz oculta al oído
tímida, me habla una rosa,
porque siendo tan hermosa
eres fruto prohibido.

Dice en sonido pulido
que eres experta mañosa,
que exhibes calma pasmosa
castigando lo construido.

Torpes razones impones.
Las cuelgo en nuevos balcones.
Mi amor rompes de raíz.

Buscas levantar el ego,
finges con mortal apego.
¡Dios, quítame esta perdiz!

ODA A LA BRISA

Pido a la naturaleza
que se olviden mis pecados,
que envíe varios tornados
que barran toda tristeza.

Pido limpiar mi corteza,
de los recuerdos tatuados
entre los vientos tronchados
donde elimine aspereza.

Frota la brisa desnuda,
dibuja mí anatomía,
no tengas ninguna duda.

Con tamaña anomalía
si se comporta tozuda
terminará en poesía.

BUSCANDO ABRIGO

¿En dónde pongo este verso?
Tiene ganas de emigrar,
ha perdido su trinar,
está convulso y perverso.

Aterra el malvado adverso
nadie lo puede aceptar.
Lo debemos ahorcar
por enconado e inverso

En todos siembra la duda
terco, no puede callar.
Insulta, grita, no escuda.

Expulsa intenso pesar
de la forma más tozuda.
¿Alguien lo puede abrigar?

VIVOS QUE HAN MUERTO

Me he sentido indiferente
parado en un sórdido anden
donde mis ojos no ven
envuelto entre tanta gente.

Es una lucha de frente
inevitable vaivén
a muchos se les va el tren
y la vida de repente.

Siento el cuerpo palpitante
sangrar por viejas heridas
mientras salva cada entuerto.

El vivir brota aberrante
de multiplicadas vidas
que vivas, sienten que han muerto.

EL TRAIDOR

En un vaso sin sabor
brindo contra la tristeza
por el camino que pesa
en la espalda del traidor.

Quemo el barco sin color,
sin demora y sin pereza.
Alzo mi noble cabeza
con dignidad por mi honor.

Se ha agotado la rumba,
fin de la falsa alegría
y la conciencia retumba.

Se retuerce en su agonía:
¡el traidor cava su tumba
cumplida su felonía!

SUAVE ESTRIBILLO

Ofrezco un verso sencillo
en su elegante trinar,
un ave imita al cantar
es el canario amarillo.

Ruge su suave estribillo
regodea el paladar.
Tiernas letras que al volar
lo logran sin cabestrillo.

Van al blanco y el cobrizo,
a quien abrigarlos quiera,
entre su magia o hechizo.

No abrigo la intención que hiera
a quien algún daño me hizo
Son, del bravo que los quiera.

MITO

Hablo con una paloma
triste, por su amor lejano
Le tiendo fuerte mi mano
cuando a mi ventana asoma.

Vivaz, la valora y toma,
con la solidez de hermano
percibe que como humano
no le gasto alguna broma.

Siente apoyo desbordado
lucha contra la distancia
presionando el infinito.

Con el corazón bordado
de aquella excelsa fragancia
vuela en busca de su mito.

COLIBRÍ AMIGO

La lluvia sin acertijo
se revuelca en la campana
una voraz luz emana
fulgor en el revoltijo.

Con brusco giro dirijo
aquella brújula enana
que tozuda y vil se ufana
en llevarme a su escondrijo.

Un Colibrí es fiel testigo
de promesas sin romper
y se convierte en mi amigo.

Le brindo frágil abrigo
mientras me da de beber
y la fatiga mitigo.

EL TOMEGUÍN

El Tomeguín es un ave endémica en Cuba. Pequeño y hermoso, con un trinar exquisito. A esta bella y pequeña ave van dedicados estos refrescantes octosílabos que espero les agraden.

Un Tomeguín susurrante
tararea en la pradera
refleja la primavera
con suave nota ondulante.

Con el anuncio impactante
fractura la larga espera
pues nunca usa guayabera
este sublime cantante.

Es coloso diminuto
en su brillante plumaje
con su cantar absoluto.

Brinda gran lustre al follaje
decora cada minuto
con su trinar y linaje.

Redondillas

CONCEPTO:

Surgió en las letras españolas del siglo XII en un tipo de construcción poética conocido como jarchas. Cabe señalar que se cree que las primeras redondillas fueron escritas por los clérigos de la poesía religiosa de la Edad Media.

La redondilla es una estrofa castellana que se compone de cuatro versos, normalmente octosílabos. Lo que la diferencia del cuarteto es que los versos de la redondilla son de arte menor.

José Martí fue un artífice inigualable de esta forma de hacer. De ello dijo un gigante como Rubén Darío: Es un verso en que nada falta y nada sobra. Tiene la hondura más profunda y la más clara superficie y hasta la altura más celestial.

Dentro de los versos octosílabos está ubicada la redondilla que posee estrofas compuestas por cuatro versos de ocho sílabas cada uno con rima consonante de tipo ABBA (el primer verso rima con el cuarto y el segundo con el tercero).

Una de las autoras que volvió más popular el término fue Sor Juana Inés de la Cruz cuyo poema más famoso se titula "Redondillas" y, como es de esperarse, consiste en un poema largo con esta estructura. Dicho poema comienza con el verso "Hombres necios que acusáis..." y, debido a este comienzo, suele también titularse "Hombres necios que acusáis a la mujer sin razón" o, simplemente, "Hombres necios".

Entre los ejemplos más conocidos de redondillas cabe mencionar, también, «La copa de las hada», un poema sumamente conocido de Rubén Darío que dio la vuelta al mundo y que todavía es recitado en los ámbitos poéticos.

Finalmente, los poetas románticos retornaron a las bases del verso octosílabo valiéndose de la redondilla para explorar todas las posibilidades de esta estructura. La poesía modernista también se apoya en la redondilla; tal es así que existen en este período numerosos autores que la cultivan.

LA DAMA Y EL AUTOR

Cuando con su hermoso seno,
lo acoge la gentil dama,
se fortalece la llama
del verso con desenfreno.

Le cultiva la bravura
a las letras con su encanto,
y alejando su quebranto,
lo aferra con la cintura.

Lo arropa entre la delicia
con su interior prisionero
tal si fuera el caballero,
que con hambre le codicia.

Intensa, la sensación
de letras dentro del pecho,
autor y dama en el lecho
se funden con la intención.

LA POETISA

Brotan como fuerte espuma
versos en una campana
traen brisa de sabana
gloria en perfumada pluma.

Va vibrando entre la estrofa
con poéticos recursos
sin los insulsos discursos
al que todos hacen mofa.

Un anciano voraz fuma
sobrio tabaco que emana
sabor de mi dulce Habana
entre deseos y bruma.

En una vieja ventana
una mujer se desnuda
con una mirada aguda
de aquellos senos se ufana.

Resalta que es bella humana
y compruebo que sin duda
nada le ata ni le anuda
mientras poesía emana.

Sus figuras literarias
símbolos con estructuras
son finas arquitecturas,
bellas formas milenarias.

Brilla entre su sensual boca
conquistadora sonrisa
intuyo que es poetisa
y nada tiene de loca.

LA MUSA

Va con su danza furiosa,
hace valer su faceta.
Besa la pluma al poeta,
con todo el sentir retoza.

No existe sabor amargo,
si se presenta furiosa.
La pluma ondea imperiosa,
fluye fuera del letargo.

Va con su estampa corsaria,
estoica la danzarina
deslumbra porque es divina,
sublime es la pasionaria.

Nunca cree en la derrota.
Brinda, con su luz brillante;
tormentosa, desafiante,
tierna, en poesía brota.

Riega con mucha soltura
las pasiones como flores.
Asperge tiernos amores,
con su gallarda figura.

Con su carga de placeres
fluye fácil con la prosa.
Se ve erguida y primorosa,
construyendo amaneceres.

Con la letra fiera impulsa
entre alegría o con llanto.
Expulsa todo quebranto
alivia el alma convulsa.

No se pierde escaramuza
con su maña sofocante.
Perfumada por su amante,
cuida al poeta la musa.

APRESANDO UN SUSPIRO

Bloqueo de un tenue suspiro
en su intento de escapar
sin aprender a volar
se atascará entre su giro.

Como furtivo vampiro
jamás se deja atrapar
aunque lo intento adiestrar
sonríe mientras lo miro.

Con excelsa bizarría
deja el sentir bien expreso
en su extrema gallardía.

Se convierte en suave beso
exaltando la armonía.
Sin notarlo, queda preso.

INGRÁVIDO

Fija mirada en tu espalda,
mala intención que provoca
una fuerza que sofoca
con tus ojos de esmeralda.

Mirar perverso y sin guarda
la verdad desquiciaría
buscando la alevosía
que dentro del cuerpo aguarda.

Ingrávido hacia ti vuelo.
¡Con tan inmenso tentar!
¿Quién se puede negar
al refugio en tu consuelo?

Deseo que rompe en roca
con su sentir excitante.
Por sublime y desafiante
llega amarrado a tu boca.

Seducido en el estigma
brillan radiantes zafiros,
voy regando los suspiros
hasta llegar al enigma.

Feroz arrasa y trastoca
su palpitar de guirnalda
impulso bajo la falda
que mi armonía disloca.

OBVIANDO AMORES

Goza el verso sin engaño
como la lluvia en reversa,
por su fino versar versa
como aquel piano de antaño.

Versa cual un ermitaño
sin la postura perversa
con la suave piel muy tersa
colgada en un travesaño.

Sin saber ¿Por qué? le extraño,
en las noches me conversa
le amo puro y viceversa
obviando amores de antaño.

SONETILLOS, REDONDILLAS, DÉCIMAS, CUARTETAS Y SEXTILLAS

CON CADA FIBRA

Tócame con la armonía
que destila cada fibra.
Hazme intenso amor y vibra
en la sensual sinfonía.

Si sientes arpegios rotos
en lo arduo de la batalla
acelera el ritmo y calla
no hay razón para alborotos.

Si con mi sentir te toco
gime antes de claudicar
la mejor forma de amar
cuando ardiendo te provoco.

Si entre tus fibras evocas
porque no hay donde escapar
piensa que más te he de amar
mientras sensual me provocas.

Con la intensidad palpable
se agranda la distinción
se fusiona la intención
haciendo el amor estable.

HAY AMORES

Hay amores que suave atan
como atan buques a puerto
yo me levanto despierto
entre amores que me matan.

Porque de algo he de morir
y lo asumo con valor
con bendecido calor
y deseos de reír.

Si tuviera que esculpir
piedras con versos de amor
será grato, sin dolor
un lujo antes de partir.

No creo mucho dilatan
ni encojen luego de muerto.
Grabadas piedras de mi huerto
que paz entre amor delatan.

EL BARDO

Se consume solo amando,
componiendo sus canciones.
Lleva el alma entre jirones,
sueños que van destrozando.

Intrincada la amargura
que con culto verbo vierte
no teme azotar la muerte
rompe con toda armadura.

Infundiéndome valor
en libres letras le ofrezco
el gran dolor que padezco
por ser yo, su gran deudor.

Solo, vaga con su dardo,
con la incontrolable pena,
su voz por sufrida truena
va muriendo muy gallardo.

Temo llegar algo tarde
y ayudarlo con hombría
a encender cada bujía
¡antes que muera el gran bardo!

ROLY BLANCO

SÁDICO

Me arrastra un poder perverso
cuando en este amor escarbo.
Me arrebata todo el garbo
seduciendo el universo.

Con la vana intención fragua
cada abanico de Sol.
En su tórrido crisol
mí fuego convierte en agua.

El sentido tergiverso
sudando con mi desgarbo
como ave triste me engarbo
y anhelo placer adverso.

La malvada me aprisiona.
Es tan fuerte y abrasiva,
excitante y abusiva,
que todo mí amor succiona.

Entre su magia me envuelvo
indeciso y azonzado
con deseo desbordado
tan sádico, me devuelvo.

EL CAFÉ

Truena con voz que ilumina
tras sexo arduo y mañanero;
madrugando el carretero
que guardarrayas camina.

Invita con su presencia
entre apretones de manos.
Agranda sueños enanos
resalta con su indulgencia.

Con sano olor incrimina
al chófer o al tabaquero
ambos bajan el sombrero
¡hay aroma en la cocina!

Uniendo hombres como hermanos,
aliviando la impaciencia
¡el café es vital esencia
que adoramos los humanos!

LA BELLA Y EL MAR

La bruma trae el ocaso,
confundidas van las olas
bailando con caracolas
fundidas en un abrazo.

Tierno, viajo por el mar
entre su ira imponente.
Para ti mal referente,
largas horas sin soñar.

Pido a Neptuno día a día,
cuando en esa fobia enquistas,
que el mar pula tus aristas
con su sana lozanía.

Para vencer tu terror
conspiran entre delfines
desde las fuerzas afines
sobran la bondad y amor.

Si con su melancolía
el casto mar te conquista
le rogaré que me vista
de alborozada alegría.

LLUEVE

Cae la lluvia inclemente
renace la rama muerta.
La nostalgia se despierta,
febril vaga con la mente.

Atrevida en la ventana
golpea gélida brisa
me regala una sonrisa,
de atormentarme se ufana.

Pienso en las cosas legales,
todo el saber ancestral
en la llovizna banal
nunca hay dos gotas iguales.

Ofrezco un sentir disperso
detenido en su premura
cura el alma que supura
con éste endiablado verso.

AMIGOS

Libera suave la mente,
cultiva tu oculto espacio,
ve delicado, despacio
escogiendo cada gente.

No te sientas defraudado
si alguien no entona contigo
espera por un amigo
para no ser traicionado.

Verdad y amistad se labra
con manos de labrador
brindando gotas de amor
en cada puerta que se abra.

Hay amigos de ocasión
sí sonríe la fortuna
amistad inoportuna:
¡Cuidado con la traición!

No es la norma ni el castigo,
la vida es canción grabada
si te encuentras en bajada
y baja por tí: ¡es amigo!

DE AMORES

De amores, mucho que hablar
demasiado que decir
palabras sin bendecir
salen perros a ladrar.

Avalancha de terror,
terremoto sí se entrega,
el ver de una dama ciega
olvidando su dolor.

Sonrisas sin sonreír
dentro del cálido mirar
fibras vuelven a brotar
no te puedes cohibir.

Sencillez sin calcular
gratificante candor
entre la luz y el fragor
vuelve el mundo a circular.

Es enconado dolor
que nunca ofrece una tregua
se divisa en una legua:
vivir o morir de amor.

Amar trae alguna queja,
justificado motivo
para sentirte muy vivo
torcido entre su madeja.

Bendiciendo lo que se ama
ofrecerlo suave a Dios,
es entrega entre los dos
mientras encienden la cama.

AMOR AJENO

Sollozos van clandestinos,
se refugian en mi mente
no son los de hombre demente
y los absorbo divinos.

Traen pureza de un rato
que pudimos disfrutar
cuando se trata de amar
todo el momento es muy grato.

Tranquilo, ideas ordeno.
Descubro que nada espero
y me azota el desespero
¡porque es un amor ajeno!

TODOS PODEMOS AMAR

Clausuro horas inconclusas
tiempos de amores perdidos,
corazones van heridos
sin verdaderas excusas.

Porque es injusto callar
palabras con gran pudor
se sabe, en cosas de amor,
muy pocos suelen ganar.

El río arrastra en caudal,
sangra la realidad
la mentira despojad
entre su afluente bestial.

Siendo un fuerte escalador
con verdad y sin temblar:
todos podemos a amar
bajo el Sol abrazador.

DE LA VIDA Y DE LA MUERTE

Vida, soy soplo en la brisa,
en tu grandeza: la brizna.
Como gota de llovizna,
vago sobre ti en la prisa.

Agradezco tu bondad,
símbolos y reacciones,
te pido que nunca acciones
con fecunda libertad.

Pasas con negra camisa
anuncias el triste ocaso,
solo pido en este paso:
poder reír con mí risa.

Con la guadaña escondida,
cruda y aterrorizante,
hoy te exijo desafiante:
déjame vivir mí vida.

Maligna ataca en verdad,
por tanto mal que atesora
sí al final todo devora,
disfrutaré en libertad.

Mientras gozo en sana suerte,
ruego en paz a la malvada:
no vague tan asustada
¡déjeme morir mí muerte!

ROLY BLANCO

TU LÁGRIMA

De tu lágrima libar
todo el dolor de un impulso,
el desconsuelo convulso
que marcha sin olvidar.

Borrar la angustia y la pena
por ser origen de aquella.
Prender la vivaz estrella
que brille libre y serena.

Fulminar lo que padeces,
que se consuma en la llama.
Que el corazón sea flama
donde en libertad floreces.

Marchado el mal y el pesar,
con tenaz fuego incipiente,
llega el amor imponente
¡la luz vuelve a centellar!

AÑORANZAS PATRIAS

Sueño volar a mi tierra
de mar, Sol, bellas palmeras.
Con las penas forasteras
y el odio fiero a la guerra.

De allí pocas cosas traje
tristes y agobiados versos,
mis recuerdos y reversos
en apresurado viaje.

También de allí es mi pasión.
Todo lo que resulta arte
la poesía, ése estandarte,
del pueblo es su dimensión.

Traje mi prístina prosa,
del río es frágil arrullo.
Tengo conmigo un capullo
de flamante Mariposa.

Traje mi bella bandera,
ondea en cada faceta
con magia de aquel Poeta
que alumbra a Cuba en su espera.

Del Tocoloro su vuelo,
del Tomeguín el trinar
del Sinsonte su cantar
de la Palma su desvelo.

Me guardo en algún rincón
un canto a la primavera
con guitarra y guayabera
de fe y reconciliación.

Cuelgan en cualquier esquina
estas letras como un tema
terminan siendo un poema
contra el mal y lo fulmina.

MI CORAZÓN EXTRAÑA

Dentro el corazón extraña
a mi tierra con calor.
El azul mar, su candor,
entre el sabor de la caña.

Del Tocoloro el color.
La encantada mariposa.
Aquella mujer hermosa.
La rumba con su sabor.

El Sinsonte en la pradera.
La mulata con el Son.
Del trago, exquisito ron,
la elegante guayabera.

La cintura tan vibrante
que provoca un estupor.
La Palma con su verdor
tan sublime y desafiante.

Olor tenso de la piel.
Las formas esculturales.
Los ritos espirituales.
Labios carnosos de miel.

La armonía fracturada
caminar sin la esperanza
la prostituida añoranza
se hace horrible en la linchada.

Van mis costumbres fundidas
entre sana sensación:
morirme con la intención
de soñar antiguas vidas.

VERSO Y ORUGA

El verso si es sin arruga
es difícil de planchar
porque el que sabe versar
distingue cerca la oruga.

Si el verso va audaz, se fuga.
Nadie lo puede parar
es listo para volar
es mariposa, subyuga.

Extraña similitud
que para algunos no cuenta
verdad cierta como cruenta
pero sana en la virtud.

Lo que nunca es una afrenta
cuando su perfume emana
dulce calor sin ser ruana
le aman, antes de la venta.

ROLY BLANCO

SABIA NATURALEZA

Canta el Sinsonte al linaje
su lograda melodía
y se olvida que traía
lo feo entre su plumaje.

Un Tocoloro impetuoso
exhibe alegre su traje
sin importar el ultraje,
se contonea morboso.

Abrumado va el Sinsonte
por la ajena y visual gala.
No tiene el otro la escala
que endulza en mi Cuba el monte.

Cada cual con su belleza,
deseos y sinsabores
para gustos los colores
sabia es la naturaleza.

RECONCILIACIÓN

Alondras van a volar
en su suave tesitura.
Despiertan su compostura,
tierno volcán sin violar.

Plácidos atardeceres
vuelan y acortan distancia;
Liberan la tolerancia,
brillan los amaneceres.

Gratas, viajan inconsultas,
llegan cargadas de amores,
riegan las hermosas flores
con sensualidad de adultas.

De sexo ávido es la espera,
traen la suave llovizna
gime nerviosa la brizna,
se anuncia la primavera.

REGALANDO VERSOS

Con estas letras me visto
si trina el pájaro herido,
vago torpe y confundido
pero altivo me resisto.

Si palabras tergiverso
cuando el sentir se diluye
nada que escribir, no fluye
me vuelvo parco y perverso.

Hago alegres los reversos,
fascinante y versador,
cual sensible adulador
voy regalando mis versos.

EL TONTO Y LA PENA

Vuelve a mí esta pena vieja,
que ya creía olvidada.
Fatídica la malvada
ni me deja, ni se aleja.

Muy tonto me ha sorprendido,
con su crueldad excesiva.
Siempre se torna expresiva,
me recuerda lo que olvido.

Taimada, dice una estrella
sabia invitada a mi oído,
recordarás lo vívido
cada vez que te piensa ella.

Siento que soy acosado
por toda esta pena añeja
que olvidada por ser vieja,
va enconado en el costado.

Buscar aliada aquilato
que mi pesar lance lejos.
Sin claudicar mis reflejos,
la mariposa contrato.

Osada la mariposa,
carga la pena sin queja,
volando fuerte se aleja
llevando la pena odiosa.

ROLY BLANCO

UNÍSONO PALPITAR

Me escondo muy sigiloso
ladrón audaz y furtivo
de amores en positivo
entre tu cuerpo imperioso.

Nunca podrás entender
¿Cómo me he acomodado?
buscando tu amor lustrado
y el cambio de florecer.

Tan urgido de cariño
vago por entre las flores
esquivando los rigores
sonriendo con dulce guiño.

Hurtando a la primavera
las flores que hay en su haber
miel les doy para beber
rodando en mágica esfera.

Se han entrelazado venas
de unísono palpitar
sin el temor de luxar
el amor entre agrias penas.

Décimas

CONCEPTO:

Su esencia radica en que, existiendo otras composiciones estróficas muy comunes en la poesía oral improvisada como son la copla, cuarteta, redondilla, quintilla, sextilla y octavilla, es la Décima Espinela la que predomina en España e Hispanoamérica.

Definición de "Décima Espinela"
Es una estrofa de diez versos octosílabos y por lo general de rimas consonantes o perfectas. En el siglo XVII, Lope de Vega, su principal divulgador, aceptó y afianzó el nombre de "espinela" en honor a Vicente Espinel, poeta nacido en Ronda (Andalucía) que había usado la estructura definitiva de esta modalidad estrófica en 1591, que consiste en diez versos octosílabos con pausa obligatoria en el cuarto (admite punto y aparte, y dos puntos), y cuatro rimas perfectas, distribuidas según la siguiente fórmula:
A B B A A C C D D C.
Es decir que los versos riman: primero con cuarto y quinto; segundo con tercero; sexto con séptimo y décimo; y octavo con noveno.

CLARO #1
(Décima espinela)

El amor viaja ofuscado
lleva el cuerpo fino y terso
invocando el Universo
contra el viejo Sol trozado,
que rima en sentido adverso
y escapa en la suave brisa,
donde esconde la sonrisa
con esa Luna que atrapa
la mujer que se agazapa
en la clásica cornisa.

CLARO #2
(Décima espinela)

Carbón que se hace ceniza
sobre aquel verso que pasa
donde va la brisa y se asa
con el sueño que eterniza.
Muy callada barniza
el efecto vengador
dando la voz al cantor
que fusila el maleficio
y nos deja el beneficio
de esta rima con candor.

CLARO #3
(Décima espinela)

La caricia se alborota
contra su tersa cesura
ve la perfecta figura,
nítido, el sexo le azota.
Saltando sobre la nota
que canta contra el espejo
el ojo mira el reflejo
la pupila se dilata
en la bravura escarlata
¡suda el pico de abadejo!

CANTARES EGREGIOS
(Décima espinela)

Si suave desangra el verso
contra la dulce pupila
que sin asombro vigila
mientras con ella converso,
es un misterio perverso
alumbrando sortilegios
entre apretados arpegios
que van destrozando ruinas
de funciones viperinas
con sus cantares egregios.

FUISTE
(Décimas espinela)

Fuiste a la vez tantas cosas
viva aguja en la mirada
una sonrisa abrochada
tulipán de islas rocosas,
luz, entre manos viciosas.
Ante el juez, el beso actuante,
el perfume fulminante
la boca con la mordida,
caricia sobre la herida,
horca en fornido pescante.

Fuiste el bravo papalote
en el viento desbocado
el exquisito bocado
y aquel temido garrote;
del oro fuiste un lingote
donde los dedos aplastan
los segundos que no bastan.
Trueno en momentos triunfantes
grandes abrazos cortantes
y besos que se malgastan.

EL SECRETO DE LA SONRISA
(Décimas espinela)

El secreto es tu sonrisa
entre la brisa traviesa
la luz fresca montañesa
con el vocablo sin prisa.
Salta egregia poetisa
que despierta en la niñez
con la sabia sencillez
de lúdicas ilusiones
que destroza a los fisgones
con su cruda calidez.

Es la sabia voz tronante
que libera olas rocosas,
frases cortantes, filosas,
léxico y verbo vibrante,
malabarista pujante
que rompe con la ignorancia
entre la suave fragancia
que no se puede envolver.
¡Cumple su cabal deber
con la sonrisa triunfante!

MELODÍA TRAVIESA
(Décimas espinela)

La caricia se alborota
si ve la regia figura
del trueno en lisa envoltura
y suelta el pincel la gota.
Ardiendo fértil va y trota
en marco de aquél espejo.
Pícaro, el ojo es reflejo
y la pupila dilata
en la bravura escarlata
del pico del abadejo.

Cae el mantel de la mesa
hacia el hondo precipicio
voy buscando el orificio
sin temer a la compresa,
llevando la punta tiesa
liberada en su envoltura,
de dos hace una figura
uniendo el suave esternón
entonando una canción
con melodía traviesa.

MI GATO Y LA ZORRA
(Décimas espinela)

Tengo un gato buen amante
de un amor original
con zorra profesional
sale, de franco talante.
Y lo hace muy arrogante
si de un hombre se disfraza
se adueña de la barcaza
mientras la zorra amenaza
donde brillan luces rojas
porque olvidan las congojas.

Finjo estar algo abstraído
la relación se fusiona
y mi gato no funciona
lo veo un poco aturdido.
Como si fuera vencido
viagra traga con despecho
toma el camino derecho,
la zorra es joven y hermosa
se nota grácil, gozosa,
disfrutando ambos mi lecho.

Es capaz en todo trance
se ve fresca cual helecho
siendo atrevido sospecho,
que su luz, no hay quien la alcance.
Es experta en su romance,
la maestra sustituta,
nos envuelve irresoluta
y oportuno se enquista
goza su doble conquista
esta zorra prostituta.

EL TIEMPO MIDO Y RECOJO

Brilla luz en el pescante
donde la risa se asoma
canta el sinsonte en la loma
con la voz de consonante;
la abuela sube el estante
de los años que son viejos
admirando los reflejos,
saludando el estribillo
sobre el mantel amarillo
que sueña con los espejos.

Risueño miro a la casa
con olor a limonero
un grito audaz del lindero
contra la brisa que pasa,
es rojo fuego que arrasa
la tozudez demorada,
sufre con la fuerte orzada
y el mar salta reluciente
con la bella escoba ardiente
que brota como cascada

ROLY BLANCO

Su luz corta la maloja,
y resalta muy temprana
ríe la fresca mañana
con el rocío en cada hoja.
Mientras, ve a un ave coja
con aires de danzarina
que muy rápido camina
con sonrisa de futuro
obviando el fatal conjuro:
lo bota de la vitrina.

El tiempo mido y recojo
contra la extrema premura
en cálida tesitura
de tener paz sin enojo.
Un dulce clavel deshojo
con eterno sacrificio
y tapo aquel orificio
sangrando en la vieja herida
que nos acorta la vida
jodedora por oficio.

Cuartetas

CONCEPTO:

La cuarteta es una estrofa compuesta por cuatro versos octosílabos (arte menor). Su rima es consonante, y su esquema, abab, es igual al del serventesio, del que se diferencia por tener versos de arte menor. Se emplea frecuentemente en el teatro y la poesía narrativa.

Otras denominaciones:
Redondilla, redondilla de rimas cruzadas, redondilla cruzada.

IMPORTANTE.

Nota aclaratoria:
En algunos manuales, esta forma está incluida en una definición amplia de redondilla: estrofa de cuatro octosílabos y rima consonante que puede adoptar tanto la modalidad abrazada (abba) como la alterna (abab). Es decir, un mismo término englobaría lo que nosotros consideramos redondilla y cuarteta. Sin embargo, pensamos que se comprende mejor, y es más práctico a la hora de estudiar los tipos de estrofas, si usamos dos términos.

LA BAILARINA

Gira con cuerpo danzante
embriaga en total dulzura
dentro del baile excitante
se estremece la escultura.

Mortal danza contonea.
No la dejas de admirar.
En péndulo balancea,
seduce el alma al andar.

Malévola en su figura,
absorbe con saciedad.
Perdida la compostura
me arrastra con su maldad.

Con aquel que odia es hiriente,
casi malcriada y coqueta,
con quien ama está sonriente,
en calma elude al poeta.

Hermosa cuando camina.
Sensual, todo el baile emana
cada belleza divina
desbordada en la cubana.

Por la diva portentosa
se inclina aquel caballero.
Tenaz, la atrevida diosa,
le arrebata hasta el sombrero.

Diabólica goza el juego
vuela mágica en sus giros.
Todo lo envuelve en su fuego
arrancando los suspiros.

Con su baile va flamante,
brinda el alma confundida.
Por aquel lejano amante,
nunca sanará la herida.

LA MAGIA DEL POETA

La magia pura consiste
en ser poeta galante.
La cruda verdad le viste
con su manto desafiante.

Va rozando la locura,
entre frases es versado.
No pierde su compostura.
Siempre grácil y educado.

Dulce en su estilo conquista
corazones destrozados.
A todos sirve optimista
con sus versos avezados.

Su hablar firme, delicado
libre de las falsedades
y su verbo empecinado
defiende las libertades.

Nunca será un indolente,
ataca formas extrañas.
Castiga cada imprudente
con su firmeza sin saña.

Fluye entre su intensa pluma
con magia y sin desatino.
Es fuerte lumbre en la bruma
fiel amigo en el camino.

Brilla con su alma sufrida.
Aleja la mala suerte.
¡Va cargando con la vida
mientras elude la muerte!

QUÉDATE

Quédate fértil, procaz
controlando toda brisa
que es provocada y audaz
cuando esculpe tu sonrisa.

Quédate, en el tierno beso
que ilumina el horizonte
vagando en el embeleso
del árbol dentro del monte.

Quédate dentro mi mano
destrozando la premura
sin ese sentir malsano
fraguado en la comisura.

Quédate, sin equipaje,
quítate el pesado abrigo
forjaremos nuestro viaje
mientras duermes en mi ombligo.

FRENTE AL ESPEJO

Turbado mira al espejo,
no importa esté de revés;
por aquel brutal reflejo
queda aterrado, en estrés.

Frágil huyen los lamentos,
tan sentidos e inconscientes.
Le dejan los sufrimientos
insensibles e indolentes.

Corroe en tristeza añeja,
queda atrás la placidez.
Brutal la pena se queja,
obvia al destino esta vez.

A la vida le da un giro
por ser malvada e insulsa;
con decidido suspiro
toda la maldad expulsa.

Se levanta decidido;
respira fuerte la brisa,
renuncia a lo que ha perdido;
¡viste una nueva sonrisa!

VERSO MIGRATORIO

Urge una rima furiosa
en fríos amaneceres,
rústica, pero insidiosa,
va despertando placeres.

Veloz emigra este verso.
Es corcel sobre la brisa,
conquistando el universo
porque raudo se desliza.

Créame, amo al bravo verso
cuando atrevido se enquista,
ronda calmado y perverso,
fraguando una audaz conquista.

Viaja pícaro y gracioso,
emigra en funciones, ¿Ves?
Henchido en fortuito gozo,
llega postrado a tus pies.

Sextillas

CONCEPTO:

La Sextilla Correlativa:
En métrica, es una estrofa de seis versos de arte menor. Se trata de una sextilla en la que el primer verso rima con el cuarto, el segundo con el quinto y el tercero con el sexto.

La Sextilla Paralela:
Dividida por dos mitades de tres versos cuyas rimas están ordenadas igual. El esquema es el siguiente: AABCCB.
Son dos versos octosílabos (8 sílabas) que riman entre sí y un verso tetrasílabo (4 sílabas), esto conforma la primera mitad (3 versos primeros de la sextilla).
Se presentan en el presente libro dos ejemplos de Sextilla Paralela (Invocando y El amor envicia).

INTUICIÓN
(Sextillas correlativas)

A cuestas llevo pesares,
cicatrices de la vida
cual mal podado jardín
en rústicos avatares
por donde duele la herida
en un eterno sin fin.

Escondido en el reverso
de aquel olvidado espejo
consciente, me precipito.
Me consume el muy perverso
con estúpido reflejo
cuando más te necesito.

Parco abrazo que destila
vanas esperanzas tercas
en maléfico murmullo
desde brillante pupila:
porque mientras más te acercas,
mucho más lejos te intuyo.

OSADO BESO
(Sextillas correlativas)

Viaja aferrado en la nube
un torpe beso tardío
con honda tristeza oscura
de un amor que nunca tuve;
recuerda un sueño sombrío
hundido por su amargura.

Expulso este sentimiento,
coqueto, queda atorado
con brutal fuerza que empaña
el gallardo sufrimiento,
persiste el muy obstinado
cuando el corazón la extraña.

Con verborrea murmulla,
roba certeza a la calma,
malvado beso que osado
palabras tercas masculla
que ensombrecen toda el alma
porque no te ha encontrado.

SUEÑOS DE ALMOHADAS
(Sextillas correlativas)

Nostalgia añorada libo
con el brote efervescente
de unos senos candorosos;
me hacen sentir fuerte y vivo
en torrente complaciente
de varios sueños preciosos.

Unidos por semejanzas
entre cuerpos forman puentes
pulsando la dignidad;
ebrio goce de semblanzas
donde se turban las mentes
por tan larga soledad.

El cuerpo une la fragancia
de rosas desesperadas
urgidas por el empeño,
fortalecido en distancia,
acunado en almohadas
donde se forja este sueño.

Edredón de caracolas
sobre los cuerpos danzantes.
Rima en sutiles adagios;
sensual movimiento de olas.
Tersos sexos desafiantes
olvidando los agravios.

Con la humedad del rocío
suspiros en garabatos
vibran en convulso oasis;
llenan el lugar vacío
de mortales arrebatos
mientras sudan febril éxtasis.

ROLY BLANCO

AMOR IMPOSIBLE
(Sextillas correlativas)

Sueños de ruda batalla
de un deseo prisionero
por ese amor imposible
que ensombrece el alma y calla
la expresión de un verbo fiero
dolido e irresistible.

Callada verdad que expresa
este rumor que sentencio
de sentir tan exclusivo.
Se aleja, triste regresa
tórrido e incomprensivo
corroe en mordaz silencio.

Si por presumido escapa
con la pasión de su encierro,
regresa el dolor y encaja
con la guadaña que atrapa
como el más fúnebre entierro
de tan horrible mortaja.

URGE LA VIDA
(Sextilla)

Vestigios de soledad.
Ruedan horas infinitas
entre temblorosas manos
enzarzando su verdad.
Abrazadas, ya marchitas,
entre relieves profanos.

Pasa el tiempo incontenible
nos deja hojarasca triste
cercenando la quietud
en su ritmo aborrecible.
Con torpe maldad embiste
los sueños de juventud.

Urge la vida al final.
A enfrentar males se apresta
con recuerdos desbordados.
Fluye en virtuoso canal
maldiciendo el mal que apesta
danza en cuerpos renovados.

EL AMOR ENVICIA
Sextillas paralelas
(2 Octosílabos – 1 tetrasílabo)

A.
En su mente hace una fragua
El fuego convierte en agua
Un pecado.
Con su tórrido crisol
Nuestro abanico de Sol
Va abrigado.

¡Con elegancia despierta!
La intención suelta la alerta.
Yo me endiablo
Con el morbo que precisa
Aferrando en mi sonrisa
Su vocablo.

Mirada en dulce tormento,
Un amor que nunca afrento
¡Ojos rectos!
Imperiosa en su perfume
Es armonía que asume
Mis defectos.

B.
Relámpago es la virtuosa
Con esa mirada ansiosa.
Como anexo
La fiereza entre sus ojos
Conquista, abre los cerrojos,
Libra el sexo.

Bordeando desgranado
Mi puntero derramado
Lento atizo.
Arde y vibra su cintura,
Contonea el alma pura
Suerte, hechizo.

Mi yo, sufre extraño vuelco
Mientras amo y me revuelco
Sin medidas.
Volátil cada brochada
Libera esperma en hilada
Rompen bridas.

C.
Duradera bendición
Que como suave Borbón
Acaricia.
En mi almohada reposo
Henchido de sano gozo
¡Que me envicia!

INVOCANDO
Sextillas paralelas
(2 Octosílabos – 1 tetrasílabo)

A.
Triste es el verso incrustado
En el espejo ondulado
Llora quejo.
La Luna agota su andar
Complica el suave payar
De abadejo.

Meloso viaja el pasado
Semeja a un mar anclado
Con pereza.
El velo de gris congoja
Rasguña a la roca y la hoja
Su tristeza.

Bogan recuerdos y prosa
Que añora la mariposa
Y le abruma.
Se ha torcido la balanza
Porque el sueño no le alcanza
en la bruma.

B.
Libar sueños rastrillados
Por tanto uso macerados
que bendigo.
No buscar la dentellada
Con luz opaca o gastada
Ir por trigo.

Zurea triste paloma
Y en el postigo se asoma
Ve el espejo:
Los amores trasnochados
Como sombra de tornados
Es reflejo.

Brilla el nuevo pavimento
Resalta el suave pigmento
Sin abrojos.
Tulipanes anudados
Con pañuelos azulados,
sin enojos.

ROLY BLANCO

C.
Se diluye sin tintura
El pasado en la ranura.
Por descuido
Mueren sueños asfixiados
Nunca fueron descifrados,
Sobra olvido.

Quedan atrás los tormentos
Entre frustrados intentos.
Siempre digo:
La vida es solo armonía
Una corta profecía,
¡Verde trigo!

Ya las venas sin salitre
Lustran un nuevo pupitre
En las rocas.
Donde hay amor hay placer
Bendita agua has de beber
Si la invocas.

D.
La nueva alborada alumbra
Renovada nos deslumbra
Y nos dice:
Copulen sin un malevo
Logren el amor longevo
Zeus bendice.

www.ingramcontent.com/pod-product-compliance
Lightning Source LLC
Chambersburg PA
CBHW021826170526
45157CB00007B/2706